油画棒轻松画

Oil Pastels Easy Painting

美食小画

创作与技法

王丹丹 —— 编著

中原出版传媒集团
中原传媒股份公司

河南美术出版社
HENAN FINE ARTS PUBLISHING HOUSE
·郑州·

我爱油画棒

　　大家好，我是小丹，一个热爱绘画的女生。平时我喜欢用画笔记录身边美好的事物，这个爱好从学生时代一直延续至今，手绘创作已与我形影不离。

　　每当我拿起画笔沉浸在创作中，喧嚣的世界仿佛变得异常寂静，而自己也变得异常放松与惬意，我享受着绘画的过程。在我看来，绘画的过程就是观察的过程，将生活中留在自己脑海中的画面或片段，经过酝酿，用画笔呈现在纸上。久而久之，越来越多的人喜欢上我的绘画作品，而这种留意周边事物和坚持画画的习惯也让我变得愈发细腻和自信。

　　起初我用彩铅、水彩来记录事物，近几年慢慢变成了油画棒。油画棒携带方便，手感细腻，铺展性好，可以覆盖和调色，颜色也较为鲜艳，即使在黑纸上作画，笔触也清晰可见，而且用油画棒画出的作品特别像油画作品，厚重感、立体感十足。可能有些朋友会说，油画棒的笔头很粗，怎么画细节呢？其实，只要善于用油画棒的棱角，就既能画出发丝般的线条，也能画出烟雾缭绕的景象。经过不断探索和沉淀，我逐渐形成了自己的绘画风格。在这套书中，我将把自己多年掌握的油画棒绘画诀窍毫无保留地和大家分享。

　　这本书主要和大家分享食物类小画的绘画诀窍。当然，为了激发大家的学习兴趣，我有意降低了书中作品的难度，同时又优选了生活中常见的美食作为描绘对象，希望大家喜欢。我将通过书中多幅美食小画的创作实例，向画友们详细讲解美食小画的设计、创作全过程。从设计小稿到细节刻画，从如何用油画棒表现不同食物的质感到如何刻画器物，从如何表现一种食物到如何处理多种食物的关系……我尽量从多方面拆解美食的画法，让零基础的爱好者也可以快速掌握油画棒绘画技巧，最终游刃有余地驾驭它，让油画棒成为创作的好帮手。

2022年10月

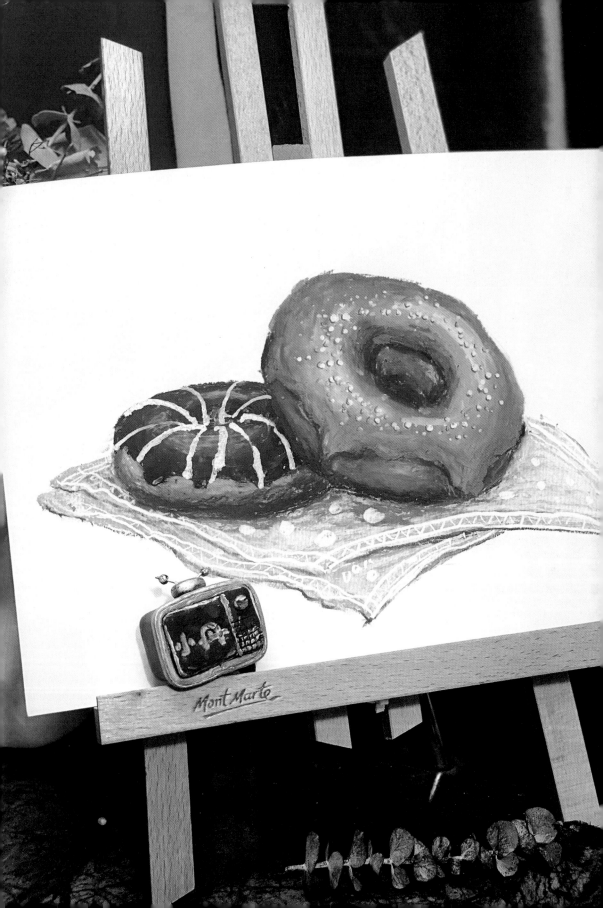

目录

1

第一章

画前需要掌握的知识

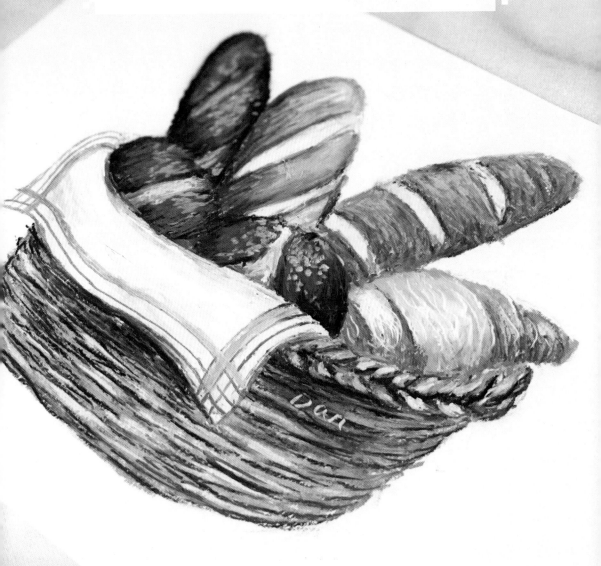

A 初识油画棒

油画棒是一种画材，一般为长10厘米左右的圆柱或多棱柱体，是一款方便且易上手的绘画工具。用油画棒画画的过程比较解压，画出来的效果基本达到油画的质感，深受绘画爱好者的青睐。

1. 油画棒与蜡笔的区别

油画棒与蜡笔看起来相似，都是柱形画笔，它们的成分又有相似和重叠的部分，因此两者很容易被混淆。但严格来说，它们是两种完全不同的绘画工具。

◎ 成分的区别

● 油画棒由不干性油、颜料、碳酸钙和软质蜡等混合后塑铸而成。

● 蜡笔比油画棒要硬一点，成分也相对简单，由石蜡、颜料、聚乙烯等原料铸塑成形后制成。

◎ 特性的区别

● 油画棒的柔软性和黏性强，不怕水，耐高温，呈现的绘画效果相对稳定。

● 蜡笔遇高温会熔化，干了容易龟裂。

◎ 绘画效果的区别

● 油画棒手感细腻，铺展性好，可以覆盖、调色，颜色较为鲜艳，即使在黑纸或其他彩纸上作画，笔触也清晰可见。油画棒的表现技巧有很多，可揉、可擦、可混色，还可分层、可叠加。搭配水彩、水粉等，还会产生特别有趣的抗染效果。

● 蜡笔比油画棒的质地硬，颜色也没那么鲜艳，不能反复叠加和覆盖。

2. 油画棒与重彩油画棒的区别

◎ 油画棒

材质相对较硬，无厚重的肌理感，画面比较轻薄，涂起来比较丝滑，通常用来画物体的底色。

油画棒效果图

◎ 重彩油画棒

材质相对较软，画面肌理感强，适合叠色来呈现细节，若再次进行更深入的细节刻画则需结合辅助工具来完成。

重彩油画棒效果图

B 油画棒品牌介绍

1. 高尔乐

常见的国产品牌，特点：颜色较多，色彩厚实，创作的作品呈现略显黏稠的效果；颜色易搓泥，适合厚堆，或与刮刀结合做出立体感。

其中，莫兰迪系24色、艺术家24色都是高级灰色系。相对丹可林的高级灰比较淡雅，涂起来更丝滑、细腻。

2. 丹可林

特点：物美价廉，可用侧棱画细节，也可厚涂、叠加，适合多种画风，主色用完了还可以单独补货。

其中，不同的型号特点也不同，如36色偏硬，质感浑厚，有轻微掉屑；24色和24色高级灰软硬适中，掉屑少。

3. 精聚彩研

常用的精聚彩研种类为重彩油画棒和水溶性油画棒。

重彩油画棒：质地柔软，黏稠度更高，更易搓泥，也更适合画厚重堆积感的画面。

水溶性油画棒：可溶于水，通过水的稀释，可画出水彩的轻薄感；混色效果不错，适合画背景。

4. 申内利尔

特点：颜色沉稳，画出来的作品质感非常接近油画质感；混色、叠色效果都不错，不掉屑、不搓泥。唯一的缺点就是贵。

市面上的品牌还有很多，比如鲁本斯、盟友、马蒂尼等供我们选择。

•文中罗列的仅是作者常用的油画棒品牌，画友可根据自己的需求选择合适的油画棒进行创作。

C 油画棒的选择

每款油画棒都有自己的特点，我们了解其特点之后，可以根据画面需要结合着使用。

画友们要明白自己想要呈现什么样的画面质感，从而灵活选择不同品牌的油画棒来辅助自己完成绘画。总的要求是：可叠加，可刻画细节，尽量少掉屑，易保存。

细纹纸效果最佳。

中粗纹纸张过于光滑，无法突出油画棒优势。

粗纹纸张纹理过于粗疏，上色时易露白，影响画面效果。

D 画纸的基本情况

1. 纹理：细纹、中粗纹、粗纹

油画棒的笔触较粗，我们在作画时尽量选择细纹纸，避免纸纹露白。

2. 尺寸：A4或A3纸大小

绘画时，需要刻画的细节比较多，我们尽量在16开或较大幅面的画纸上作画，就像常见的A4或A3纸大小。

3. 厚度：200g以上

在绘画的过程中会用到热风枪、美妆蛋等工具，部分细节还需要用油画棒反复堆积刻画，因此，尽量使用厚的纸张，以200g以上的厚度为宜，这种厚度可以保证画纸完整、不破损。

E 如何选择纸张

细纹水彩纸：价格略贵，但可承载多种技法的叠加，像热风枪加热、水溶等，且纸张不易变形。

细纹素描纸：价格相对便宜，纸面略粗糙，尽量选择纹路不明显的素描纸绘画。

肯特纸：这种纸张常用来画漫画，价格便宜，纸张表面细腻，显色效果好。

F 常用辅助工具

彩铅：普通的彩铅多用于勾画轮廓，油性彩铅可以刻画细节。

橡皮：擦掉画面中蹭脏的部分。

小刀：可以切平油画棒、刮出画面纹理等。

刮刀：用于制造画面中的特殊效果，或刮出画面上的装饰纹理等。

纸胶带：用于固定纸张、保留画面完整的边缘线。

纸擦笔：侧面可揉擦底色，使画面更细腻，尖角可用于刻画缝隙。

秀丽笔：可在油画棒作品上写字。

白色油漆笔：用于刻画高光部分。

美妆蛋：用于擦拭大面积的底色，使颜色更加柔和、细腻。

热风枪：加热画面，使油画棒更易上色。

发胶或油画棒定型液：作品完成后，在画面上方喷洒，形成一层保护膜。但是刻意刮和蹭，画面依然会掉色。

纸巾：多配合热风枪使用，可揉擦大面积的背景色，使色彩柔和。

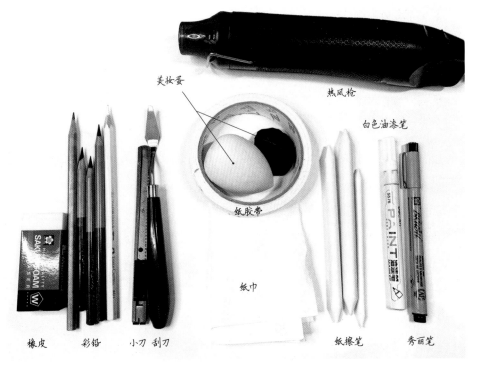

美妆蛋　热风枪　白色油漆笔　纸胶带　纸巾　橡皮　彩铅　小刀 刮刀　纸擦笔　秀丽笔

·发胶、油画棒定型液等其他辅助工具可根据自己的习惯而准备。

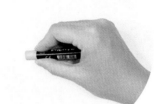

扫一扫，
观看教学视频。

G 油画棒技法

1. 正确的握笔姿势

正确的握笔姿势：握住靠近笔头处。

因为油画棒容易断裂，所以尽量用手握住靠近笔头的位置。

2. 基本技法

油画棒的技法相对简单且易上手，在这里我主要将点、线、面等基本技法，以及自己多年积累的关于提升油画棒画作精细度的特殊技法和大家分享。

◎ 点

● 圆点：在原地旋转油画棒的笔头，可以得到一个圆点。

● 雨点：具有方向性的雨点也是常用的画点的手法。

圆点

雨点

● 长点：多从下向上画，起笔重，收笔轻。

长点

◎ 线

● 长线:多用于画轮廓。

● 弧线:多用于画发丝。

● 圈圈线:就是用打圈的方式画线,多用于
画卷发或是表现毛绒质感。

● 细线:为了让画面更精致,我们需要借助
油画棒侧棱来画出较细的线条。

长线

弧线

圈圈线

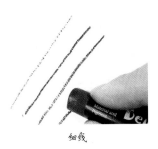

细线

◎ 面

● 平铺:用油画棒在一定区域内平涂色块,
力度要均匀,可以反复涂抹。

● 混色渐变:下面是常用的混色渐变手法。

· 单色渐变:通过手的力度改变同一种颜
色的深浅。

· 多色渐变:多个颜色混合出渐变的效果。

平铺

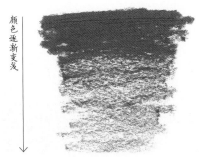

单色渐变

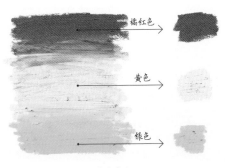

多色渐变

● **颜色叠加混合：两个独立的颜色叠**加混合在一起得到一个新的颜色。常用的手法有邻近色混合、单色和白色混合、单色和黑色混合、互补色混合。

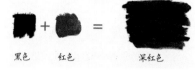

单色和黑色混合

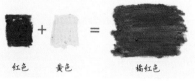

邻近色混合

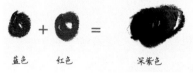

互补色混合

单色和白色混合

Tip

单色和白色混合出的颜色较为粉嫩、透亮；单色和黑色混合出的颜色以及互补色混合出的颜色则较为暗沉、乌黑。

3. 提升精细度的技法

◎ 镂空法

使用尖锐的工具刻画出肌理效果，使画面更立体、更精致。常使用的工具有刮刀、小刀、尖头的白色彩铅、牙签等。

用刮刀侧面镂空 用小刀侧面镂空

镂空法效果展示

扫一扫，
观看教学视频。

◎ 揉擦法

先用热风枪加热画面；然后用美妆蛋、纸巾等工具揉擦画面，使色彩柔和；再用纸擦笔处理拐角细节，让画面更精致。

这种方法常用于揉擦头发或是脸部的底色。

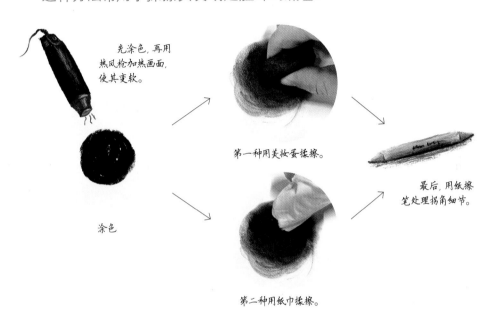

先涂色，再用热风枪加热画面，使其变软。

涂色

第一种用美妆蛋揉擦。

第二种用纸巾揉擦。

最后，用纸擦笔处理拐角细节。

◎ 彩铅辅助

彩铅较细，适合勾画细节轮廓，勾画后的物体更加精致。

◎ 摁压法

除了镂空法用刮刀，摁压法也需要使用刮刀。先将油画棒捏软后附着在刮刀上，然后用力摁压在纸上，刻画出类似浮雕的效果，就像下面的小花。

用彩铅勾画竹签

用摁压法画小花 ▶

◎ 堆叠法

堆叠法也是常用的油画棒技法，常用刮刀来完成。我以花朵的画法为例，向大家展示如何使用堆叠法。

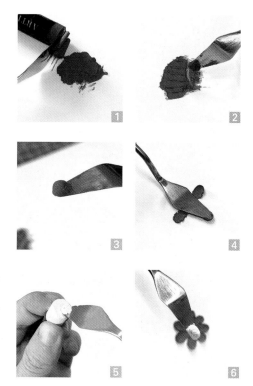

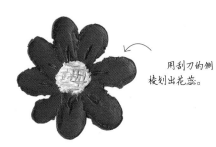

用刮刀的侧棱划出花蕊。

1—2. 用刮刀把油画棒切成薄片，然后在纸上反复涂按，使其变软。

3—4. 在刮刀背面刮上变软的油画棒，再使刮刀和纸面呈30度角，以刮刀为画笔作画，画出花瓣。

5—6. 用刮刀刮下白色油画棒，直接堆叠在花瓣中心。

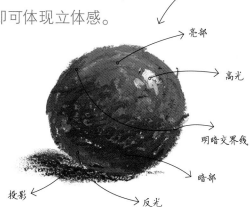

4. 通过上色体现立体感

物体的立体感要通过上色来体现，如何画出立体感至关重要，用彩色的油画棒画出明暗关系即可体现立体感。

简单地讲，大家弄明白光源和阴影的关系就明白了明暗关系，也就基本上掌握了如何画出立体感。

比如右图，光源从右上角射向物体，物体的右上部是亮部，左下部就是暗部。若是光源从左上角射向物体，亮部、暗部则分别为左上部、右下部。

光源

亮部

高光

明暗交界线

暗部

投影

反光

美食中的面包、甜甜圈、土豆片，甚至一根细细的面条，都需要用这种技法画出立体感。画友们一定要勤加练习，熟练掌握刻画立体感的方法。

H 作品如何保存

1. 装裱起来

自己喜欢的作品可以装裱到画框内，挂墙上或者摆在桌子上随时欣赏。

注意：要选择前方有透明挡板的画框，避免尖锐物体刮坏、蹭脏作品；可以将作品装裱在宽卡纸上，更具美观；装裱过程中尽量避免触碰或是挤压画面。

画框装裱

2. 放到收纳袋、画册内

如果作品较多，同时需要经常翻看，建议直接放入收纳袋或是画册内，方便翻看又可以保持画面整洁。

收纳袋保存

3. 粘贴在墙壁上

个别画作我会临时用纸胶带粘贴在墙壁上，避免多幅画作放在一起时相互叠压，也可以满足我随时欣赏画作的需求。粘贴在墙壁上只是临时的保存方法，过一段之后我还会按照第一种或是第二种方法保存画作。

夹到画册内

和我一起画画吧……

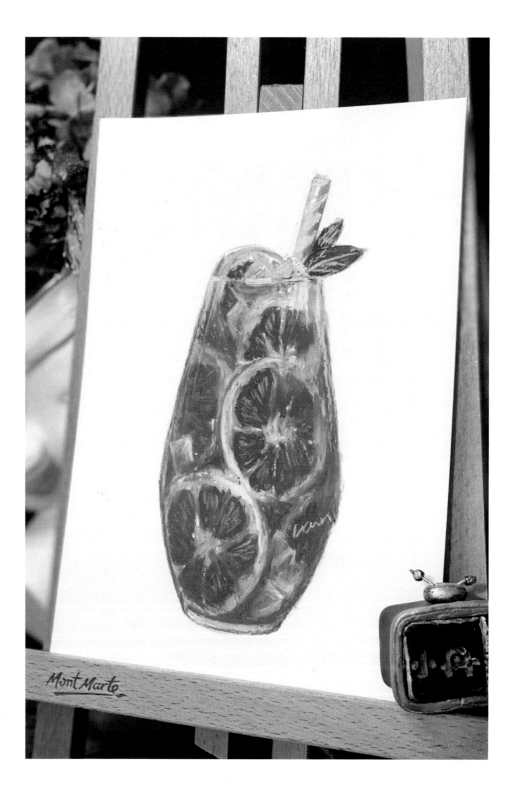

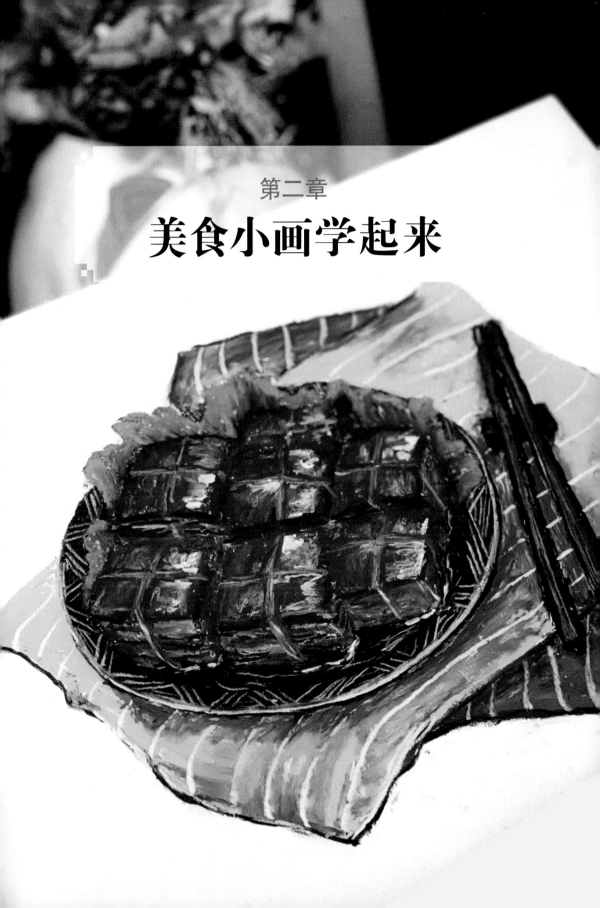

第二章

美食小画学起来

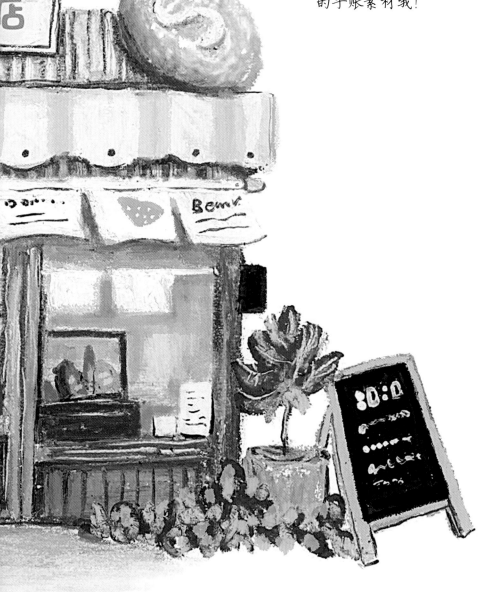

一杯咖啡加上一块精致的糕点，就可以享受惬意的下午茶了。

接下来，我将教大家画一画好吃的糕点，这些可是必备的手账素材哦！

01 牛角包

1. 用淡黄色画出底色。　　2. 把橘黄色涂在面包中间。　　3. 用砖红色画暗部。

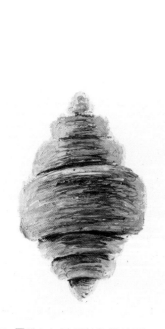 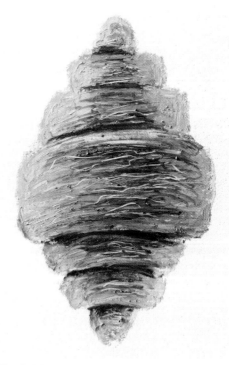

4. 用砖红色油画棒的侧棱画深色纹理。

5. 用小刀侧面随意刮出牛角包上的纹理，用来体现酥脆感。作品完成。

·绘画前，将纸胶带粘在画纸四周，作品完成后再揭去。书中所有作品均采用此方法，不再赘述。

绘画诀窍： 蛋糕卷切面的颜色不要画得一样，记得用同类色来刻画，有些地方深，有些地方浅，以此来体现蛋糕卷的质感。

A 起稿

用彩铅画轮廓。

B 蛋糕卷

1. 用黄色+橘黄色画蛋糕卷的切面。
2. 用肉色画奶油的暗部，白色画奶油的亮部。
3. 用砖红色画蛋糕卷顶部底色，用橘黄色画其亮部。
4. 用纸擦笔涂抹蛋糕卷切面，使其色彩柔和。

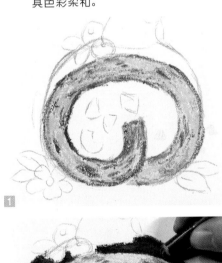

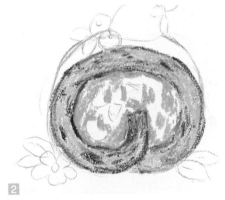

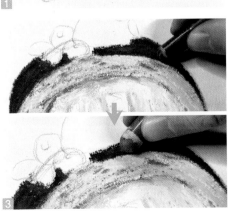

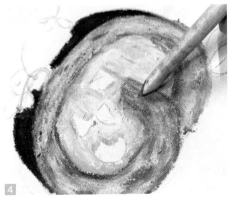

C 果粒、水果等

1. 用大红色+肉色画草莓果粒等。

2. 如图，画蓝莓、草莓的底色，用淡粉红色+蓝灰色画其高光。

3. 画叶子和花朵的底色，如图，用白色油画棒画奶油，用刮刀刮画出纹理等。作品完成。

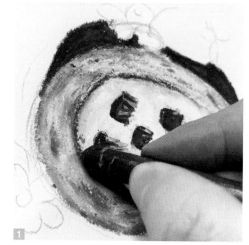

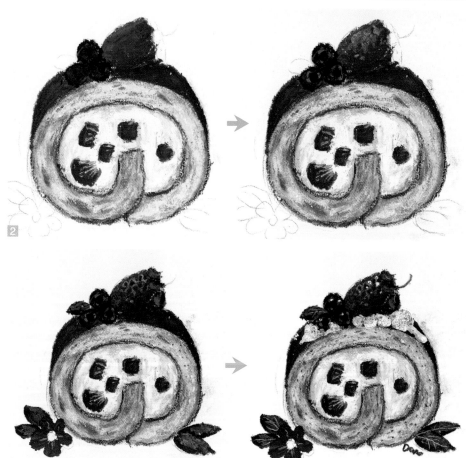

03 面包

绘画诀窍：要善于用辅助工具来完成绘画,比如用刮刀来处理细节。

A 起稿

用彩铅画轮廓。

B 面包底色

1. 用淡黄色画面包的底色。
2. 用白色叠加面包裂开的部分。

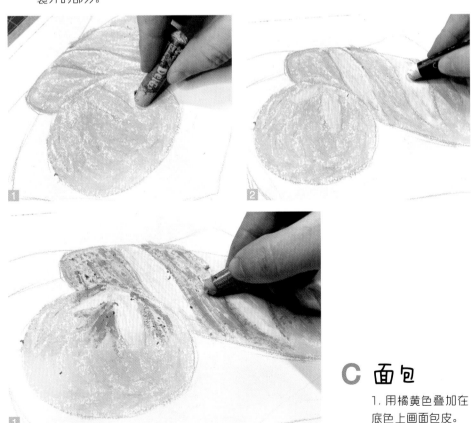

C 面包

1. 用橘黄色叠加在底色上画面包皮。

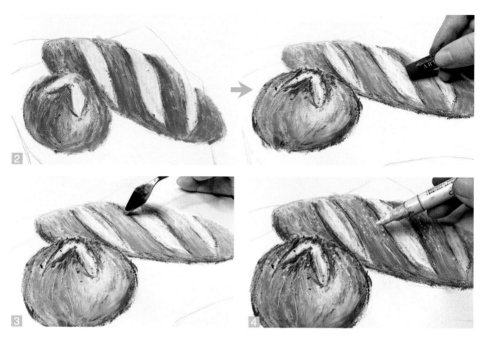

2. 用橘红色叠加暗部，用砖红色加深暗部的边缘。

3. 用刮刀的侧面刮画出面包的纹理。

4. 用白色高光笔画细节。

D 餐 布

1. 用淡灰色画餐布的底色，用白色画其亮部。

2. 用红色画装饰条纹。

3. 完善细节，作品完成。

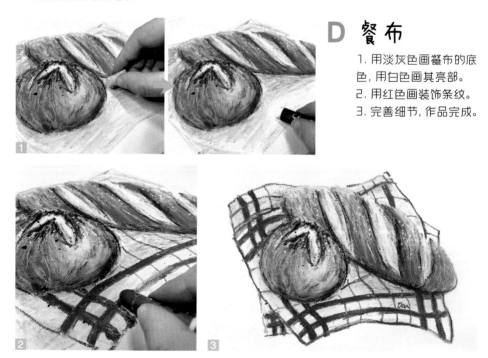

04 马卡龙

绘画诀窍：这幅作品中的三块马卡龙是叠加摆放，要通过对每个马卡龙投影的刻画来表现叠放关系。

A 起稿

用彩铅起稿。

B 马卡龙

1. 用粉红色画最下层马卡龙的底色。
2. 用玫红色画暗部，用粉红色点画夹心。
3. 用白色点画夹心的亮部。

4. 用草绿色画中间马卡龙的底色。
5. 用深绿色画其暗部等，并用纸擦笔揉擦缝隙。
6. 用小刀刮出夹心上亮部的小颗粒等。

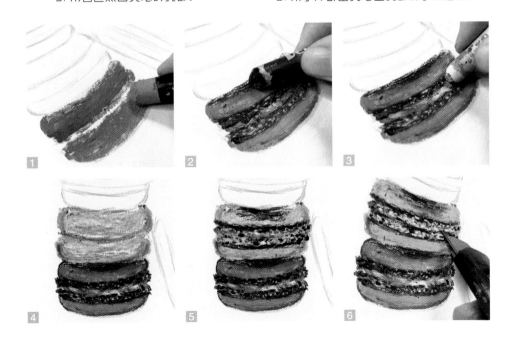

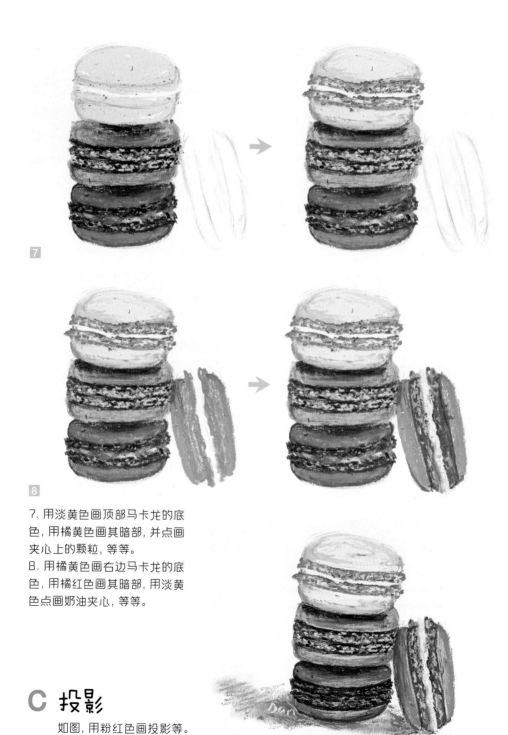

7 8

7. 用淡黄色画顶部马卡龙的底色，用橘黄色画其暗部，并点画夹心上的颗粒，等等。

8. 用橘黄色画右边马卡龙的底色，用橘红色画其暗部，用淡黄色点画奶油夹心，等等。

C 投影

如图，用粉红色画投影等。作品完成。

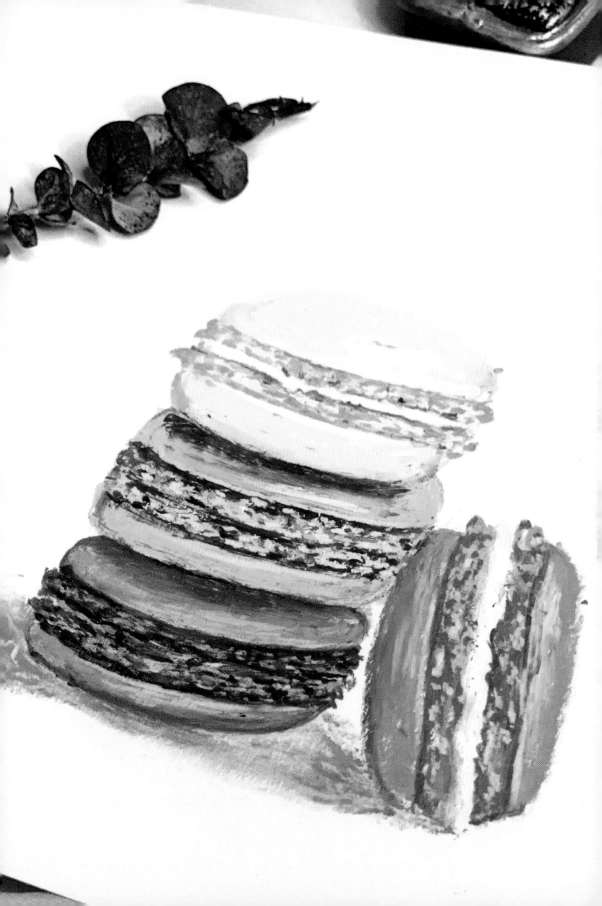

05 甜甜圈 一

绘画诀窍： 甜甜圈是环形的，该如何刻画它的这个特点呢？最好的解决办法就是给中间的圆形上色时，颜色要由重到轻逐渐过渡，用光影体现环形。

A 起稿

用彩铅画轮廓。

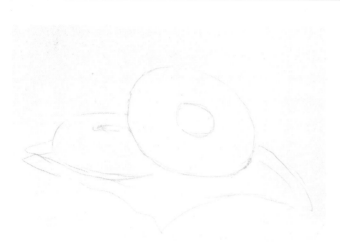

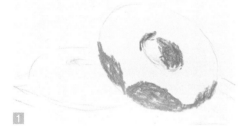

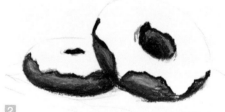

B 甜甜圈

1. 用橘黄色画右边面包的底色。
2. 用同样的方法画左边面包的底色，再用橘红色+砖红色画它们的暗部。
3. 用粉红色画右边甜甜圈上部的底色。
4. 用大红色画其暗部。
5. 用白色点画高光。

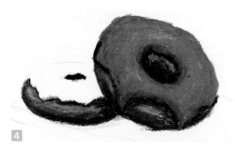

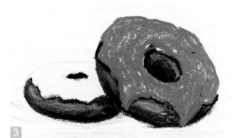

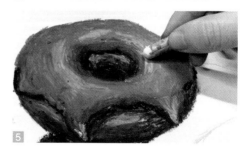

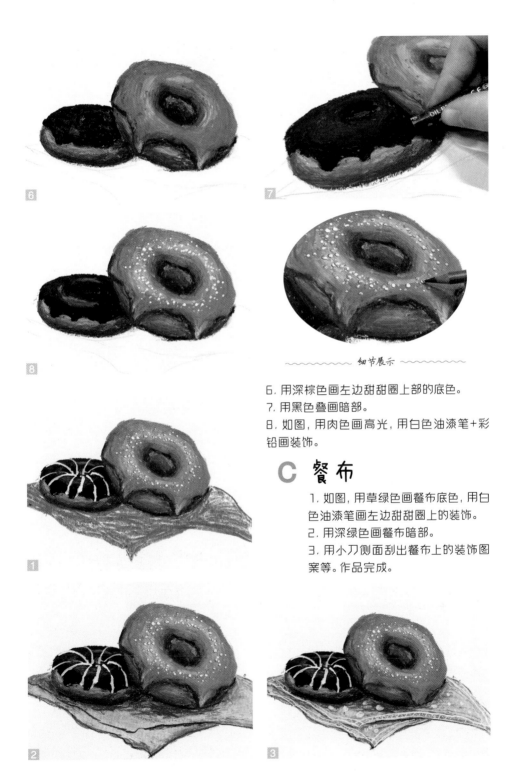

6. 用深棕色画左边甜甜圈上部的底色。

7. 用黑色叠画暗部。

8. 如图，用肉色画高光，用白色油漆笔+彩铅画装饰。

C 餐布

1. 如图，用草绿色画餐布底色，用白色油漆笔画左边甜甜圈上的装饰。

2. 用深绿色画餐布暗部。

3. 用小刀侧面刮出餐布上的装饰图案等。作品完成。

06 甜甜圈二

绘画诀窍：用油画棒涂色时，容易产生"飞白"现象，这时就需要借助纸擦笔等工具将颜色擦拭均匀，就像这幅作品一样。

1. 用彩铅画出轮廓。

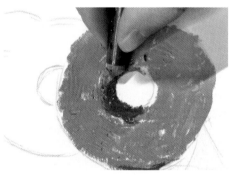

2. 用粉红色+土黄色+砖红色画最前面甜甜圈的底色。

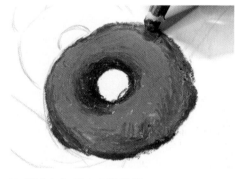

3. 用大红色画出它的暗部。

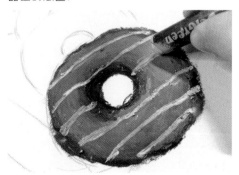

4. 用白色画奶油。

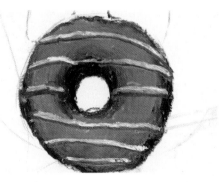

5. 用红色画奶油的投影，用土黄色+砖红色画甜甜圈暗部的细节。

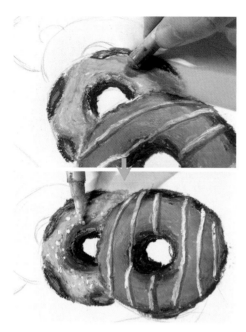

6. 用草绿色+深绿色+土黄色画第二个甜
甜圈，用白色油漆笔点画细节。

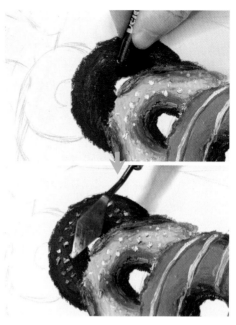

7. 用砖红色画第三个甜甜圈的底色，用咖
啡色画暗部，用刮刀刮取不同的颜色点缀
在上方。

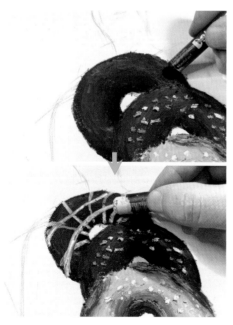

8. 用深棕色+黑色画出第四个甜甜圈，用
白色画上面的奶油。

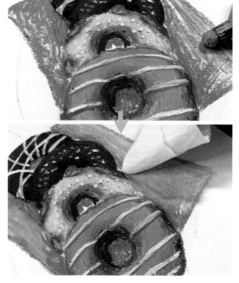

9. 用浅灰色画餐巾底色，并用纸擦笔揉
擦，使之颜色均匀。

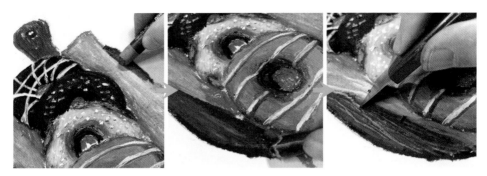

10. 用砖红色+土黄色画菜板底色，用砖红色画菜板厚度，用刮刀刮画出菜板的纹理。

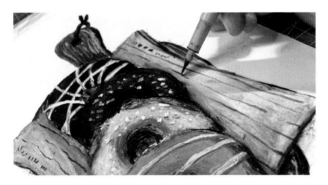

11. 用秀丽笔勾画餐布上的图案。

12. 完善细节，作品完成。

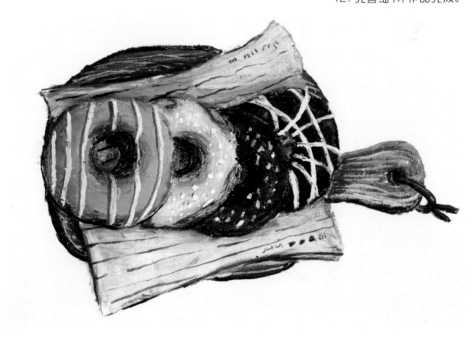

07 华夫饼

绘画诀窍：华夫饼的表面是由一个个向下凹陷的方块组成的，上色时要加强色彩的对比，减少使用中间过渡色。

1. 用彩铅画轮廓。

2. 用黄色画底色。

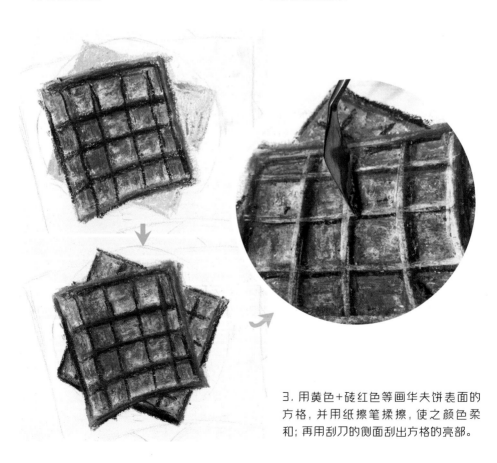

3. 用黄色+砖红色等画华夫饼表面的方格，并用纸擦笔揉擦，使之颜色柔和；再用刮刀的侧面刮出方格的亮部。

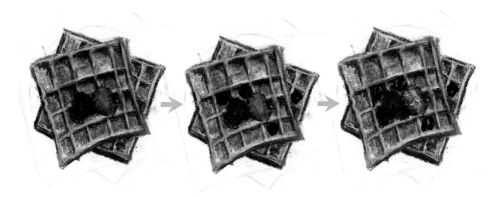

4. 用红色+粉红色画草莓，用藏蓝色画蓝莓，用蓝灰色+白色画水果的高光。

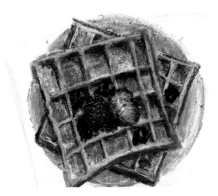

5. 用刮刀刮画水果的纹理，用浅灰色+白色画盘子的底色。

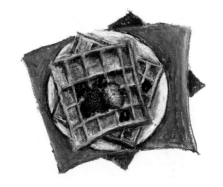

6. 用略浅的红色画餐布的底色，用深红色画盘子的投影和最下层的餐布。

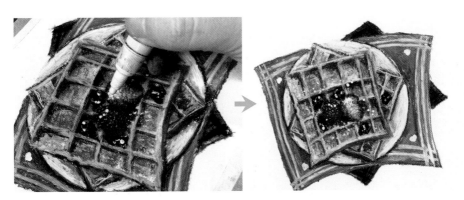

7. 如图，用白色油漆笔再次点画高光，并画餐布上的图案等。作品完成。

08 蓝莓慕斯蛋糕

绘画诀窍： 要善于利用笔触来表现绘画对象的质感，就像这幅作品中蛋糕的切面，我就是用横向的笔触完成的。

1. 用彩铅画轮廓。

2. 用紫色+蓝色画蛋糕上部的底色。

3. 用黑色+藏蓝色+蓝灰色画蓝莓。

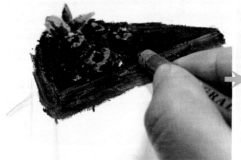

4. 用深绿色+浅绿色画叶子，用粉红色画细节，用白色画高光。

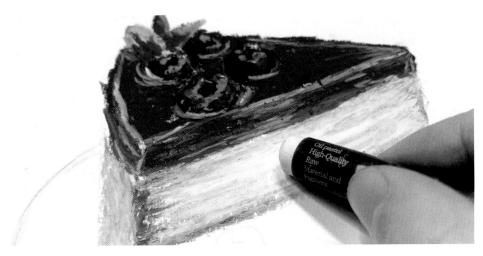

5. 用浅浅的紫色+粉红色+白色叠加着横向画出蛋糕切面的底色。

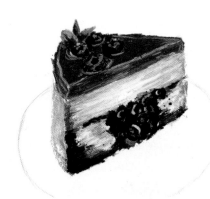

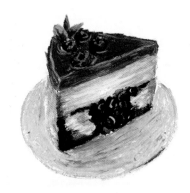

6. 用黑色+藏蓝色+蓝色等画蓝莓酱。

7. 用淡蓝色画盘子的底色。

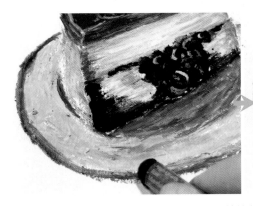

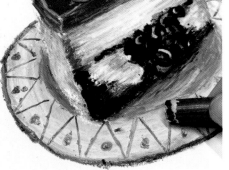

8. 用深蓝色画盘子的暗部，用藏蓝色油画棒的侧棱画盘子上的装饰图案。

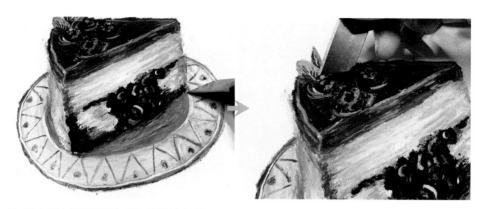

9. 用小刀的侧面刮画盘子、叶子等细节。

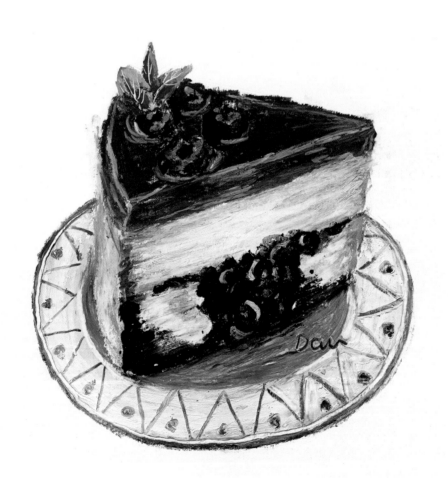

10. 完善细节，作品完成。

09 巧克力夹心蛋糕

绘画诀窍： 油画棒的笔触较为粗重，刻画外形比较小的物体时，不易画出精细处，就像这幅作品中的蓝莓，在绘画过程中只需用色块画出小物体的亮部、暗部即可。

扫一扫，
观看教学视频。

1. 用彩铅画轮廓。

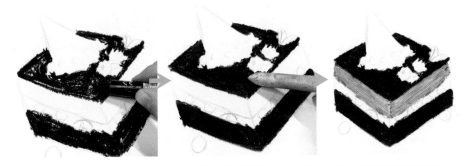

2. 如图，用砖红色画蛋糕的底色，用纸擦笔揉擦颜色，用土黄色+米黄色画蛋糕的切面。

3. 用深棕色画蛋糕顶部的暗部，用白色画高光。

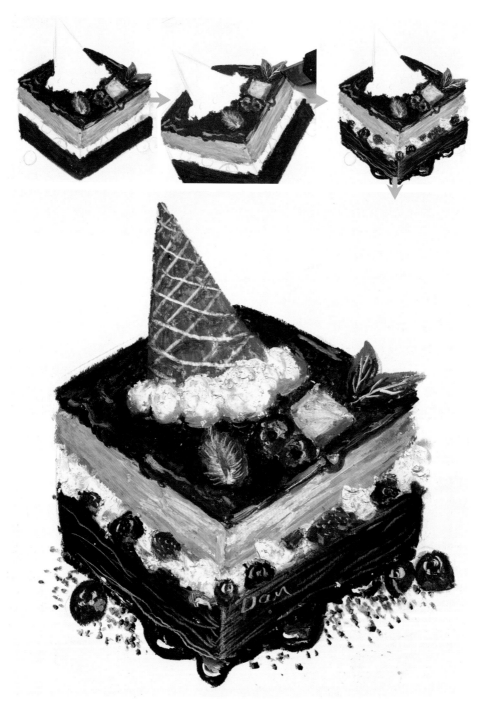

4. 如图，给水果和叶子上色；用白色画高光，用小刀侧面刮画水果、叶子、面包切面的纹理等；用深棕色画底部的巧克力，等等。作品完成。

10 竹筐中的面包

绘画诀窍: 可以采用画麻花瓣的手法画竹筐, 再用同类色来画竹筐的筐身。

1. 用彩铅画轮廓。

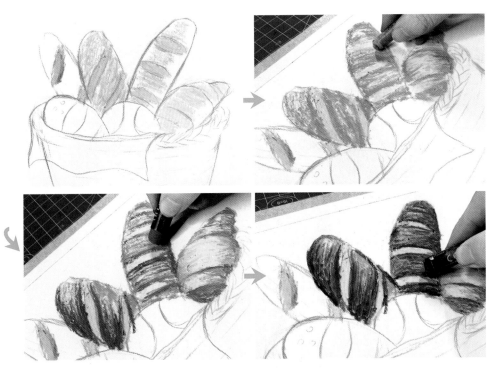

2. 用黄色画浅色面包的底色; 用橘黄色+橘红色叠加深入刻画; 用砖红色画暗部。

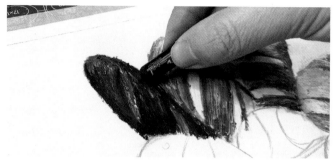

3. 用砖红色+深棕色画巧克力面包。

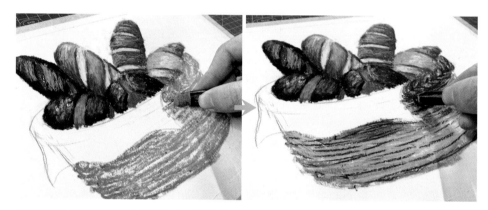

4.在巧克力面包的亮部中叠加白色，用土黄色画竹筐的底色，暗部等用深棕色刻画。

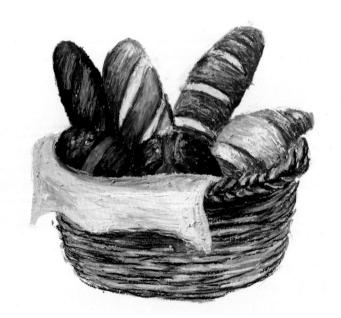

5. 如图，用黄色
等刻画竹筐的亮
部，米黄色画餐
布。作品完成。

11 抹茶蛋糕

绘画诀窍：重点刻画蛋糕切面的连接处，这样可以体现蛋糕的立体感。

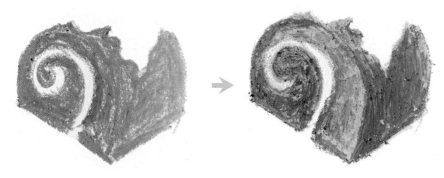

1. 先画蛋糕。底色：草绿色；暗部：中绿色。

2. 奶油夹心：白色；顶部奶油的投影：深绿色；奶油暗部：淡蓝色。

3. 用白色画顶部奶油的亮部。

4. 如图，用红色+橘黄色等画水果。

5. 用深绿色油画棒的棱角点画出蛋糕切面的纹理，用淡蓝色+白色画水果的高光等。作品完成。

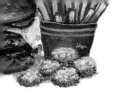

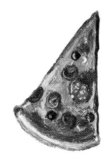

在游乐园玩累了，吃点快餐吧！快点恢复体力，去继续玩耍！下面，我就要教大家画比萨、汉堡包等美食了，这些也是用画笔记录游玩手账的必备素材哦！

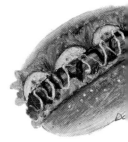

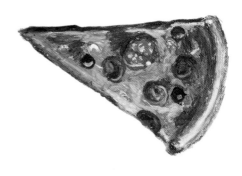

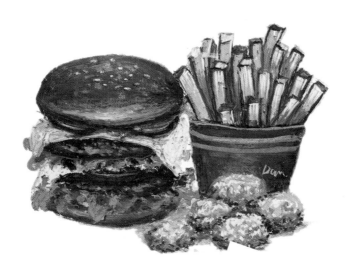

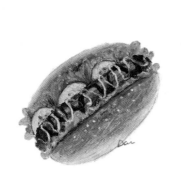

12 热狗

绘画诀窍：油画棒的笔触较为粗放，面对比较复杂的描绘对象，要善于运用油画棒的棱角来绘画，就像这幅作品。

A 起稿

用彩铅画轮廓。

扫一扫，
观看教学视频。

B 面包

1. 用橘黄色+黄色画面包的底色。
2. 用橘红色画面包的暗部。
3. 用白色油漆笔点画出芝麻。

1

2

3

C 蔬菜、香肠等

1. 用草绿色+中绿色画菜叶。
2. 用深绿色+浅绿色画黄瓜片；用白色+深绿色画黄瓜片的细节。

3. 用深红色+橘红色等画香肠。
4. 用深红色+砖红色画番茄酱，用白色画沙拉酱。
5. 完善细节，作品完成。

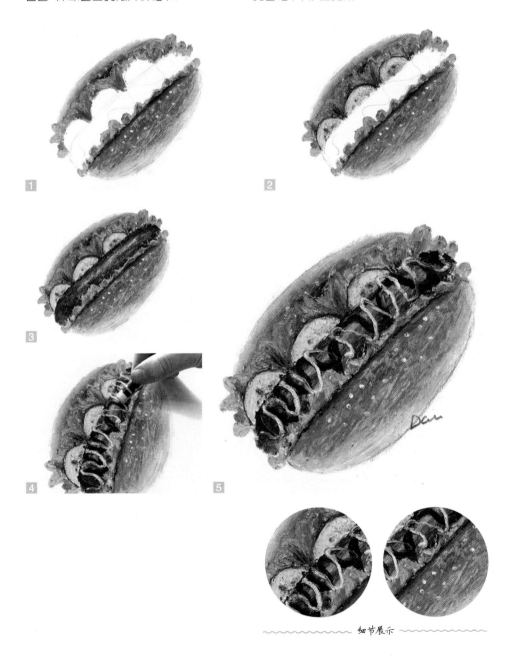

~~~~~ 细节展示 ~~~~~

# 13 黄金凤尾虾

绘画诀窍：用点画的手法，也就是用画"长点"的方法来画面包糠，以此体现食物的质感。

1. 用彩铅画轮廓。

2. 用黄色和橘黄色画底色。

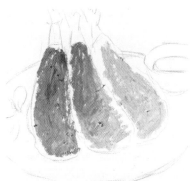

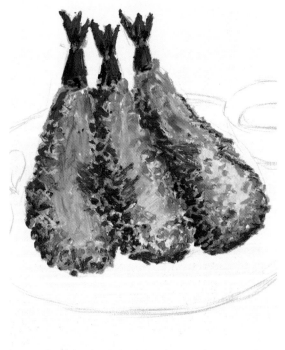

3. 用橘红色点画暗部。

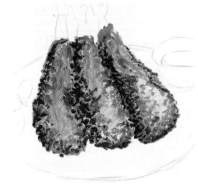

4. 用红色+橘红色画虾尾。

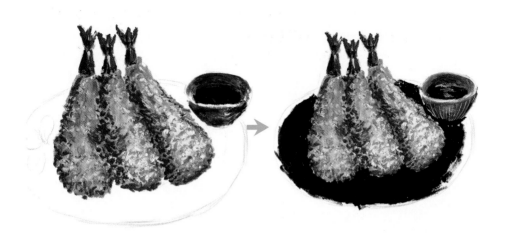

5. 用白色油漆笔点画出高光，用深棕色+蓝灰色画蘸料及杯子底色，用淡黄色+白色画蘸料、杯子的高光，用黑色画盘子的暗部。

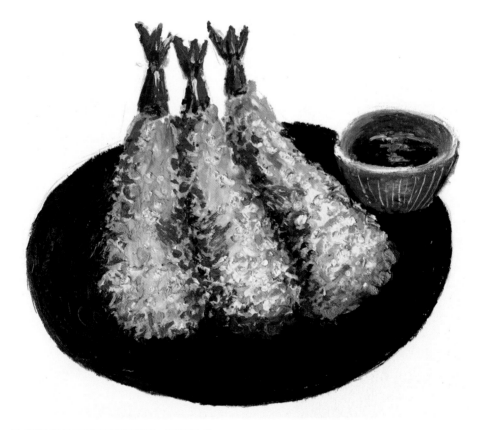

6. 用砖红色画盘子的亮部等。作品完成。

# *14* 烤面包片

**绘画诀窍：**如何画瓷器和金属的高光是这一课的重难点，这些器物表面光滑，高光要画得明显，用笔要准确。

1. 用彩铅画轮廓。

2. 用土黄色画底色。

3. 在暗部叠加橘黄色，侧面使用棕色上色。

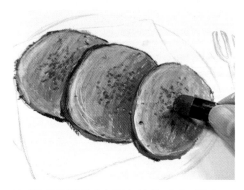

4. 用刮刀侧面刮出面包片的质感，用大红色点画辣椒粉。

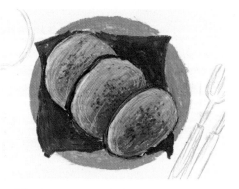

5. 用红色+蓝色画餐布和盘子的底色。

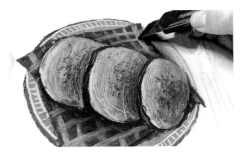 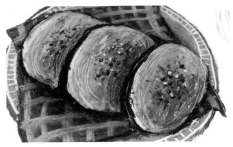

6. 用小刀的侧棱刮出餐布和盘子上的图案。 　7. 用黑色+白色油漆笔点画芝麻。

8. 用灰色画咖啡杯的底色，用深棕色画咖啡的底色。 　9. 用白色高光笔画咖啡杯的高光。

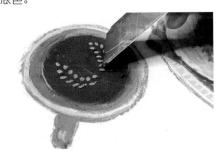 

10. 用小刀侧面刮出咖啡拉花。 　11. 用灰色+深棕色+黑色画刀和叉的底色。

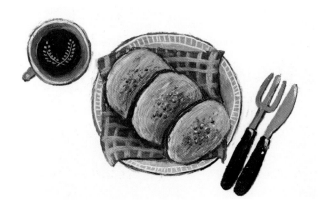

12. 用白色油漆笔画刀和叉的高光。作品完成。

# 15 一块比萨

绘画诀窍：比萨的边缘要高于内部，如何画出凹陷感是这幅作品的重难点。边缘处的颜色要浅，紧接着用重色上色，突显凹陷感。

## A 起稿

用彩铅画轮廓。

## B 比萨

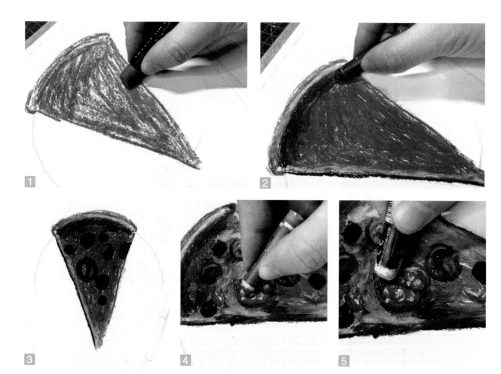

1. 用土黄色画比萨的底色。

2. 用橘黄色+砖红色画比萨的暗部，并用纸擦笔揉擦。

3. 用藏蓝色+绿色+红色画蔬菜和水果的底色。

4. 用粉红色+浅绿色+橘黄色画蔬菜等的亮部。

5. 用白色画蔬菜等的高光。

## C 盘子

1. 用藏蓝色+蓝色画盘子底色。
2. 在盘子内部和边缘叠加黑色。
3. 用小刀的侧棱刮出盘子上的花纹。

 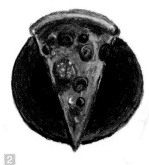 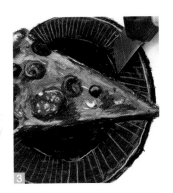

扫一扫，
观看教学视频。

## D 刀和叉

如图，画出刀和叉的底色，再用白色油漆笔画出它们的高光。完善细节，作品完成。

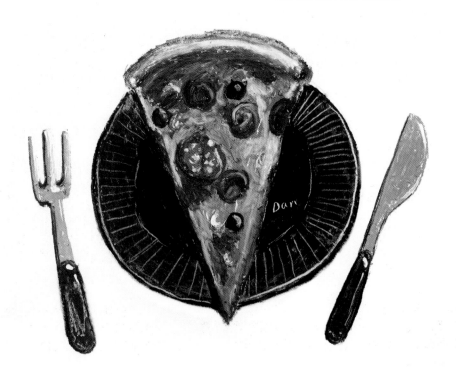

# 16 套餐

绘画诀窍：这幅作品由多个物体组成，需要分重点刻画。重点画汉堡包，其次是薯条，最后是炸鸡块。

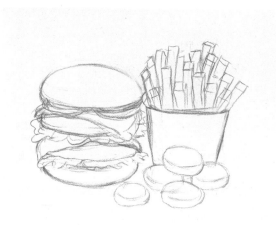

## A 起稿

用彩铅起稿。

## B 汉堡包

1. 用橘黄色画面包的底色。
2. 在面包上叠加砖红色。
3. 用黄色画芝士的底色等。
4. 用深绿色+浅绿色画蔬菜等。
5—6. 用砖红色画肉饼的底色，用肉色画肉饼的亮部，再用深棕色画暗部，等等。

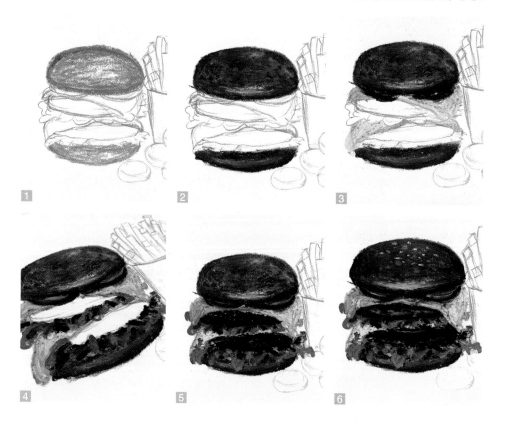

# C 薯条

1. 如图，用大红色+黄色画薯条和包装袋的底色等。
2. 用橘黄色画薯条的暗部等，用砖红色刻画薯条的棱角。
3. 用小刀侧面刮出薯条的亮部，以及包装袋的袋口。

# D 炸鸡块

1. 用橘黄色画炸鸡块的底色。
2. 用橘红色画暗部。

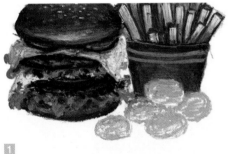

# E 整体调整

用砖红色点画炸鸡块的暗部，用刮刀刮出它的质感。用灰色画整个套餐的投影等。作品完成。

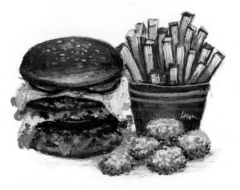

# 17 比萨

**绘画诀窍：** 如何表现比萨焦黄的质感是这幅作品成败的关键。要用重的暖色调来刻画，但也不宜过分刻画，否则会产生焦煳感。

1. 用彩铅画轮廓。

2. 用淡黄色画底色。

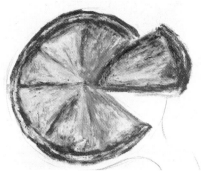

3. 在暗部叠加橘黄色等。

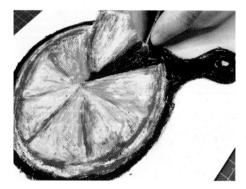

4. 用深棕色画盘子。

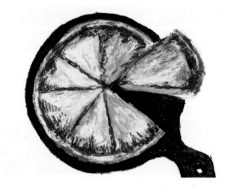

5. 继续在比萨上叠加砖红色，使其更有立体感；再用黑色画盘子的暗部。

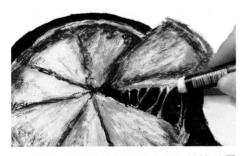 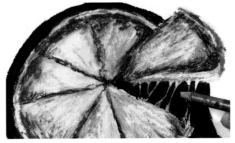

6. 用白色油画棒的侧棱结合白色油漆笔画拉丝。

7. 用黑色彩铅画拉丝的投影。

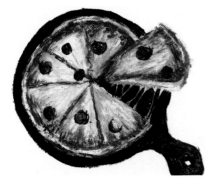 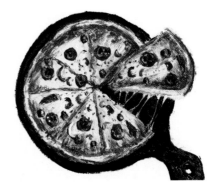

8. 用大红色+粉红色+深红色画圣女果。

9. 用深绿色+绿色画葱花的底色，用白色画高光，等等。

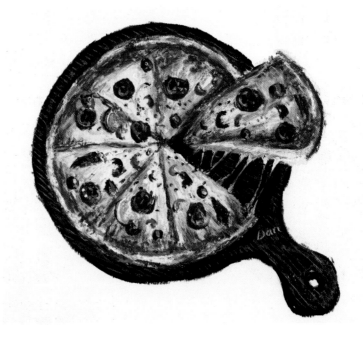

10. 用小刀侧面刮画盘子的纹理等，作品完成。

缤纷夏日，与我一起画一画好喝、好吃又解暑的冷饮吧，把它们永远留在自己的画本中。

## A 蛋筒

1. 用砖红色画三角形蛋筒的底色。
2. 用深棕色油画棒的棱角画蛋筒的网格。

## B 冰激凌球等

1. 用棕色、橘红色、橘黄色分别画冰激凌球的底色。
2. 用小刀的侧棱刮画出网格的亮部等, 如图, 增画巧克力棒和小蛋筒。
3. 用刮刀刮取不同颜色的油画棒, 摁在冰激凌球上做装饰。如图, 画蓝莓等。作品完成。

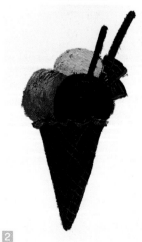

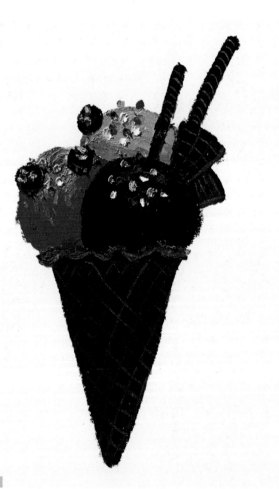

# 19 草莓冰激凌

**绘画诀窍:** 该作品的重难点是如何把握油画棒颜色的层层堆叠,因此,每一层的油画棒都要干净,上色要果断。

## A 蛋筒

1. 用土黄色画蛋筒的底色,用砖红色画网格。
2. 用刮刀沿着网格刮出其亮部。

1

2

## B 冰激凌

1. 如图,用大红色+橘红色画冰激凌底部,用肉粉色等画冰激凌顶部。
2. 用西瓜红画暗部,用白色画高光。
3. 用藏蓝色+蓝灰色画蓝莓,用深红色+粉红色+绿色画樱桃。
4. 如图,用刮刀刮取不同颜色的油画棒做点缀。作品完成。

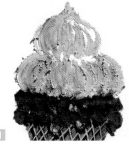
1

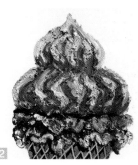
2

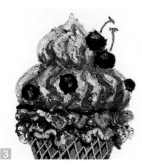
3

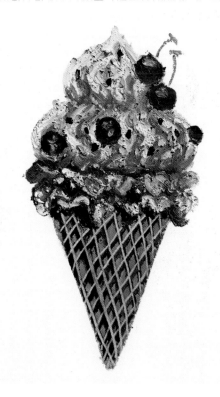
4

# 20 西柚汁

绘画诀窍：如何表现玻璃的质感是这幅画的重难点，只需用白色油画棒在玻璃杯杯口或杯底等处轻轻擦画，表现出玻璃的反光即可。

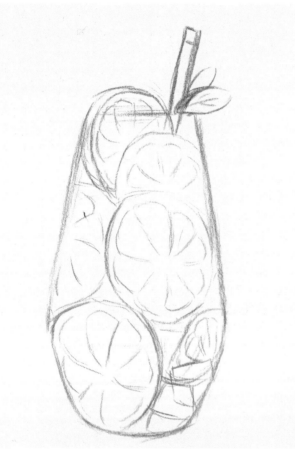

## A 起稿

用彩铅画轮廓，注意前后遮挡关系。

## B 西柚等

1. 用深红色画西柚果肉的底色。
2. 用黄色画柚子皮的底色。
3. 用深红色画果汁，再用纸擦笔揉擦，用肉色画果肉的纹理。

1

2

3

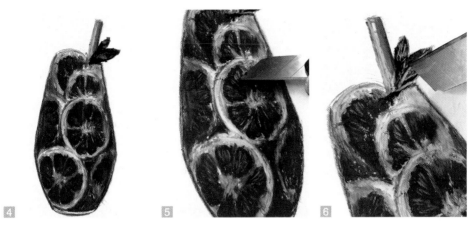

4. 如图，画吸管，用深绿色+绿色画叶子。
5. 用小刀刮出果肉的细节。
6. 用小刀刮出叶子的细节。

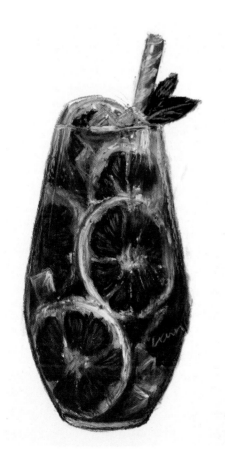

## C 玻璃杯、冰块等

用白色画冰块、玻璃高光等
细节。作品完成。

# 21 猕猴桃饮品

**绘画诀窍：**如何画出玻璃的质感是这幅作品的重难点。我的方法是先画玻璃杯内主要物体，然后在上面轻轻地画一层白色。反光处也用白色刻画，但下笔力度要大，白色要明显。

## A 起稿

用彩铅画轮廓。

扫一扫，
观看教学视频。

## B 饮品底色等

1. 用浅浅的绿色+中绿色等画饮品底色，注意亮部留白。用深绿色画果肉的暗部。
2. 在饮品的亮部叠加白色。
3. 用橘黄色画吸管的暗部，用黄色画吸管的亮部。
4. 在吸管上方叠加白色。

1

2

3

4

# C 猕猴桃等

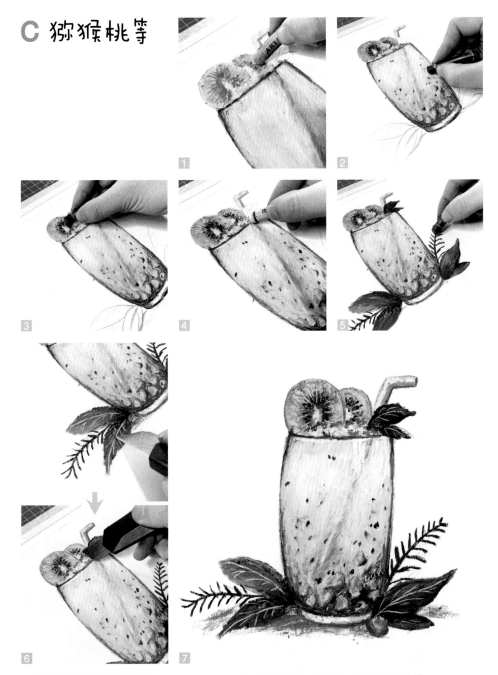

1. 如图，画猕猴桃的底色。
2. 用深绿色画果汁里的小颗粒。
3. 用深绿色画顶部猕猴桃的细节。
4. 用白色画玻璃的反光。
5. 用深绿色+中绿色+橘黄色画叶子。
6. 如图，用小刀侧棱刮出细节等。
7. 如图，画下方的果子，用灰绿色画杯子的投影。作品完成。

# 22 柠檬水

1. 用彩铅画轮廓。

2. 用黄色+橘黄色画柠檬水的底色。

3. 用深绿色画柠檬片的果皮。

4. 用黄色+白色画柠檬片的果肉。

5. 用白色画柠檬水的亮部，再用纸擦笔轻轻揉擦，用黄色画瓶口处的柠檬片。

6. 用深绿色+黄色+白色继续画瓶口处的柠檬片。

7. 用小刀刮画柠檬片的细节。

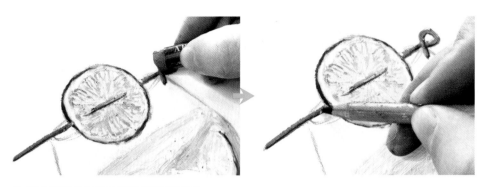

8. 用土黄色油画棒+黑色彩铅画签子。

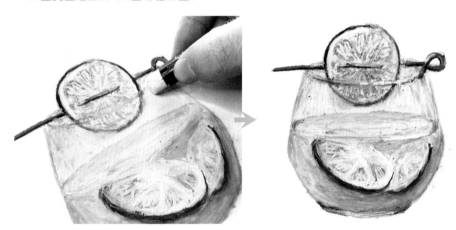

9. 用黄色画上方玻璃杯壁, 再用白色叠加, 并画玻璃杯的高光等。

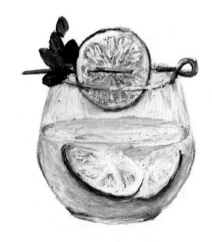

10. 用深绿色+绿色画叶子等。

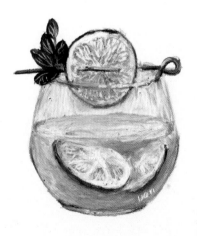

11. 用小刀的背面刮画出叶子的纹理。作品完成。

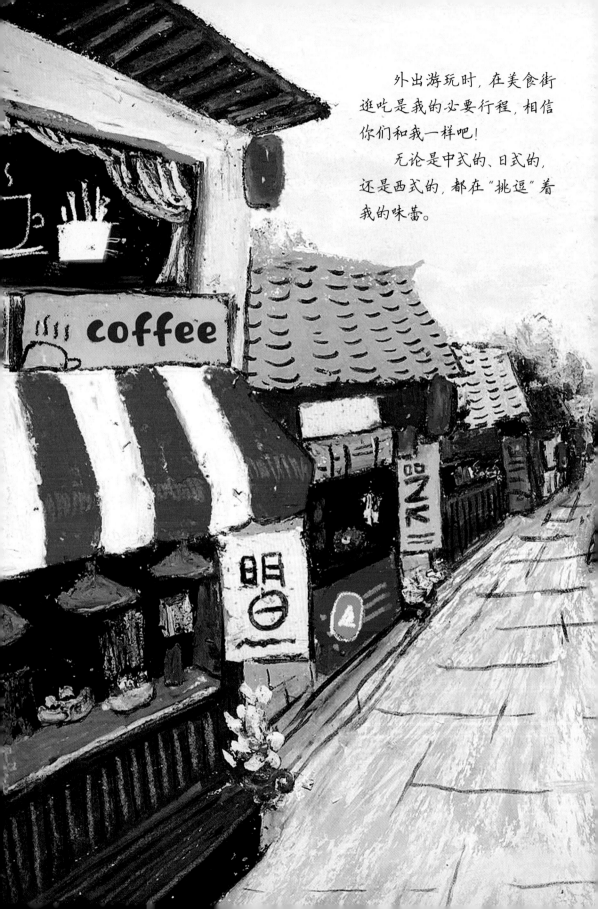

外出游玩时，在美食街逛吃是我的必要行程，相信你们和我一样吧！

无论是中式的、日式的，还是西式的，都在"挑逗"着我的味蕾。

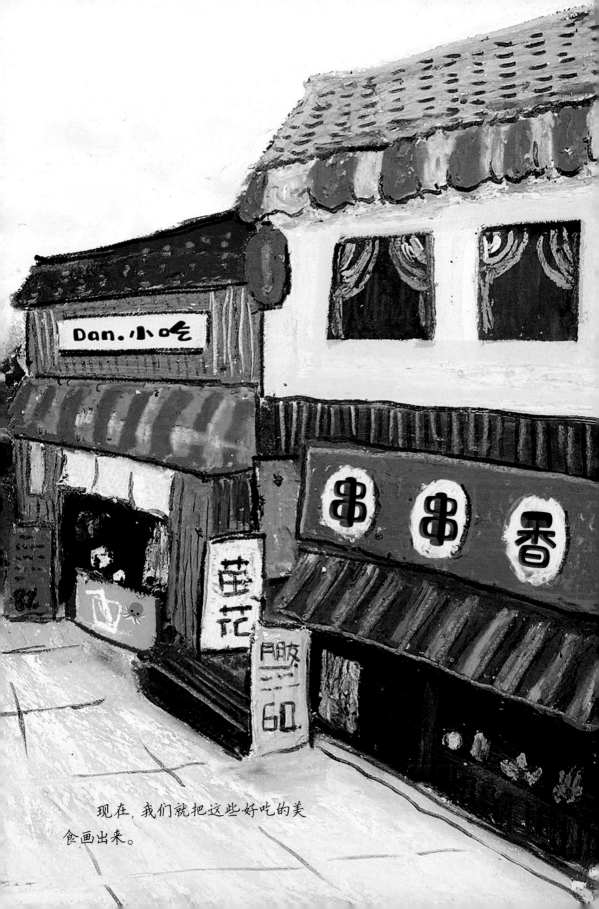

现在，我们就把这些好吃的美食画出来。

# 23 营养早餐 一

**绘画诀窍:** 如何表现蛋白的质感是这幅作品的重难点,用浅灰色轻轻地画出蛋白的暗部即可,大面积的留白,就可以表现出蛋白的质感。

## A 起稿

用彩铅画轮廓。

## B 面包

1. 用砖红色画面包的底色。
2. 在面包上叠加土黄色和米黄色。

1

2

## C 生菜

1. 用深绿色画生菜的底色。
2. 用浅绿色叠加生菜亮部,表现质感。

1

2

66

# D 番茄

1. 用橘红色画番茄
的底色等。
2. 用深红色画番茄
的厚度。

# E 鸡蛋

1. 用浅灰色画蛋白的暗部。
2. 用黄色画蛋白的边缘等，用白色画
蛋白的亮部及番茄的高光。
3. 用橘黄色+黄色画蛋黄。

细节展示

# F 胡椒粉和叶子

1. 用黑色秀丽笔点画胡椒粉。
2. 用绿色彩铅画装饰的叶子。作品完成。

# 24 营养早餐二

**绘画诀窍：** 画出多个鸡蛋的前后关系是这一课的重点，可以用层层的投影来表现。

## A 起稿

用彩铅画轮廓。

## B 面包

1. 用砖红色+土黄色画面包的底色。
2. 在亮部叠加米黄色。

1

2

## C 培根

1. 用砖红色画培根的底色。
2. 用深棕色加深暗部，用肉色画亮部。

1

2

## D 毛豆

1. 用深绿色画毛豆外皮的底色。
2. 用中绿色叠加毛豆外皮的底色。
3. 用浅绿色画中间的毛豆。

## E 鸡蛋

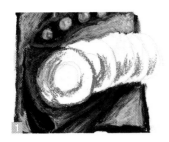 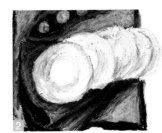

1. 用浅灰色画蛋白的暗部。
2. 用纸擦笔揉擦暗部，用白色画蛋白的亮部。
3. 用黄色＋橘黄色画蛋黄，最后用纸擦笔处理细节。作品完成。

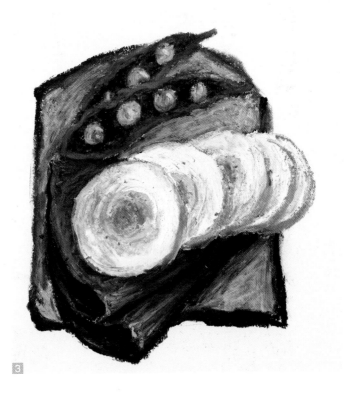

# 25 牛油果煎蛋

**绘画诀窍：** 如何画蛋黄的立体感是这幅作品的重点，画友可以根据第一章所学"通过上色体现立体感"完成对于蛋黄的刻画。

1. 用彩铅起稿。

扫一扫，
观看教学视频。

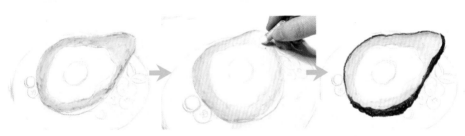

2. 牛油果果肉：用草绿色打底，然后在上面叠加淡绿色和白色；牛油果果皮：用深绿色刻画。

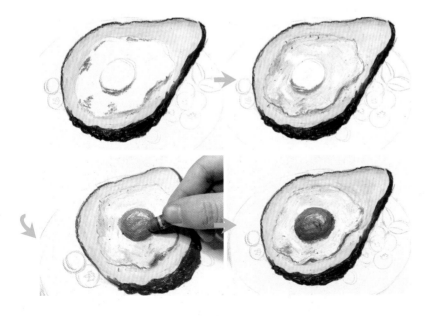

3. 如图，用浅灰色画蛋黄和蛋白的暗部；用橘黄色＋橘红色画蛋黄；用淡黄色点画高光；用橘黄色画煎蛋焦黄的部分。

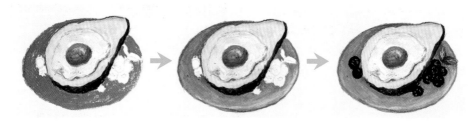

4. 用深灰色画盘子的底色，再用略重的灰色画出盘子的厚度；用藏蓝色画蓝莓，用绿色
画薄荷叶，等等。

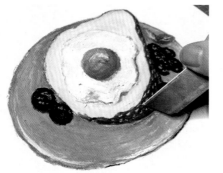

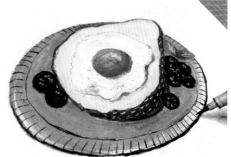

5. 用刮刀刮画牛油果果皮上的纹路。

6. 用勾线笔勾勒出盘子的花纹。

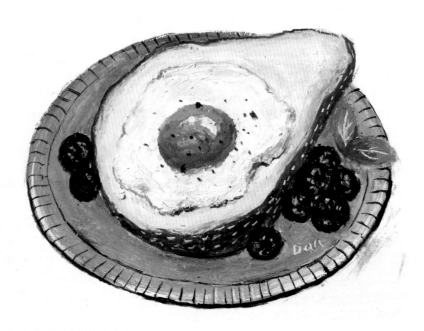

7. 如图，画若干黑点等作为胡椒粉。作品完成。

# 26 寿司

**绘画诀窍：** 这幅画中多处用留白后再补色的方法来刻画物品，用此方法体现物品的立体感。

## A 起稿

用彩铅画轮廓。

## B 鱼子寿司

1. 用橘红色+黑色分别画鱼子和海苔的底色，亮部留白。
2. 用灰绿色画海苔的亮部。
3. 用深绿色+草绿色+白色画黄瓜片。
4. 用红色画鱼子的暗部。
5. 用白色油漆笔点画高光。

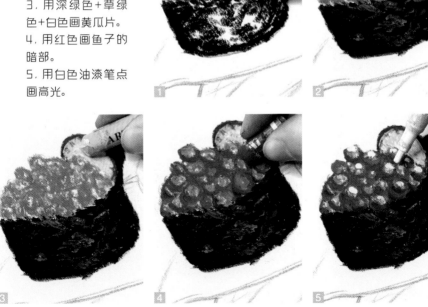

# C 三文鱼寿司

1. 用灰色画米粒的暗部，用橘红色画出三文鱼的底色。

2. 用红色画三文鱼的暗部，用白色画纹理。

3. 用白色画米粒的亮部，再用黑色+灰绿色画海苔。

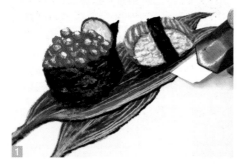

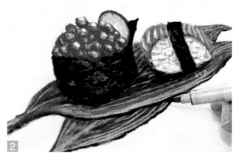

# D 叶子

1. 用深绿色等画叶子的底色，用小刀的侧面刮画叶子的纹理。

2. 用秀丽笔勾画出叶子的阴影。

3. 完善细节，作品完成。

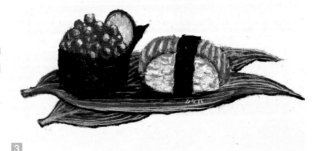

# 27 红烧肉

**绘画诀窍**：红烧肉反光较强，将反光刻画准确，这幅作品就成功了一半。我用白色油画棒在红烧肉的顶部画出对比强烈的反光来增强它的质感。

1. 用彩铅画轮廓。

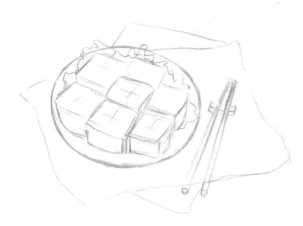

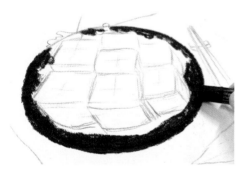

2. 用藏蓝色画盘子的底色。

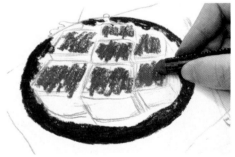

3. 用橘红色画红烧肉的顶部。

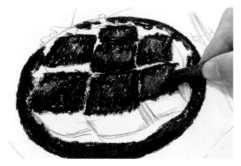

4. 用砖红色叠加红烧肉的暗部。

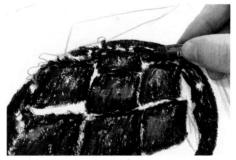

5. 用深绿色画蔬菜的暗部。

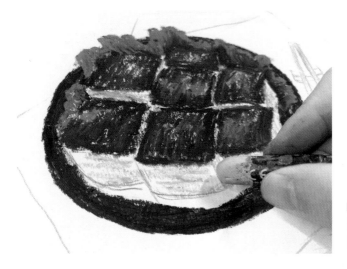

6. 用浅绿色画蔬菜的
亮部，用黄色画肉块
的切面。

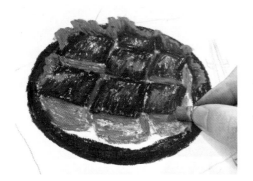

7. 用橘红色等叠加肉块的切面。

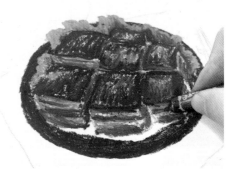

8. 用砖红色等画瘦肉部分。

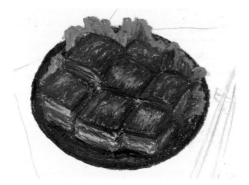

9. 用深棕色画汤汁的底色。

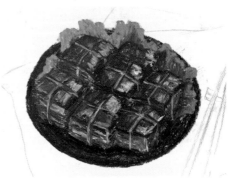

10. 用白色+砖红色画顶部肉的勒痕和高光。

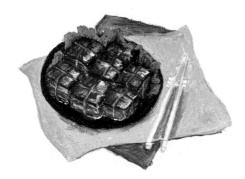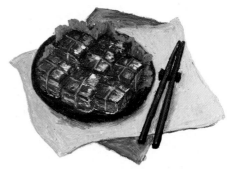

11. 用淡蓝色+蓝色画餐布的底色。　　　12. 用砖红色+黑色画筷子等。

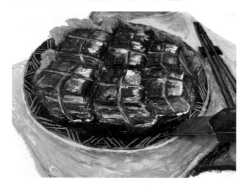

13. 用小刀侧面刮画盘子上的花纹。　　　　　　～～～～～ 细节展示 ～～～～～

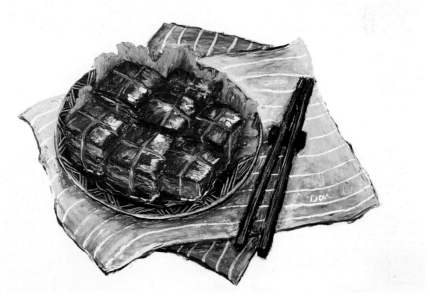

14. 用刮刀刮画筷子的纹理，并刮出餐布上的纹饰等。作品完成。

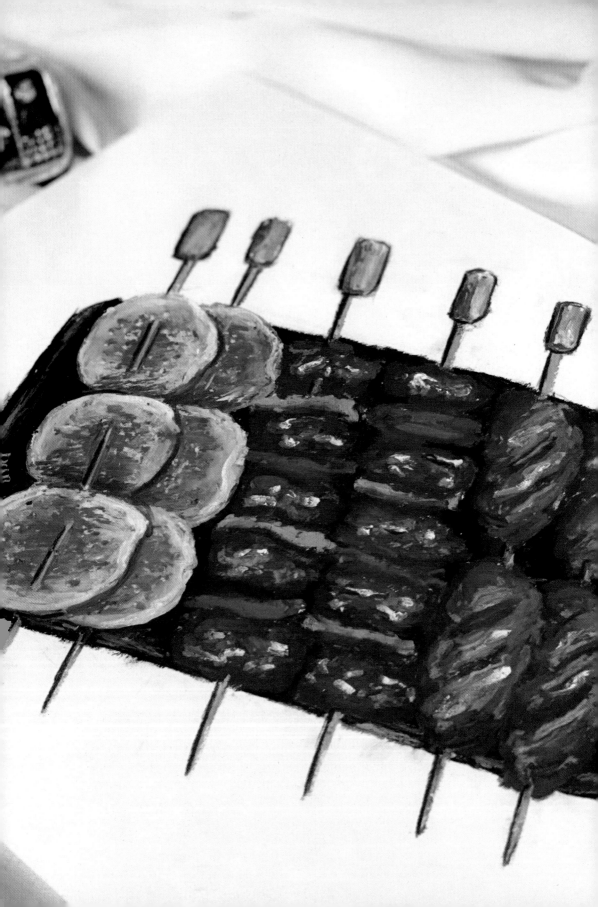

# 28 炸串儿

绘画诀窍：这是一节复习课，用之前所学知识练习如何表现
不同种类的食物。

## A 起稿和盘子的底色

1. 用彩铅画轮廓。　　2. 用黑色画盘子的底色。

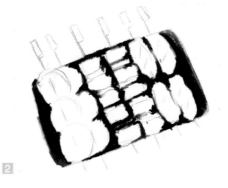

## B 土豆片

1. 用土黄色画土豆片的底色。
2. 用砖红色叠加暗部。
3. 用纸擦笔揉擦。
4. 用红色点画辣椒粉。
5. 用深棕色画土豆片的厚度。

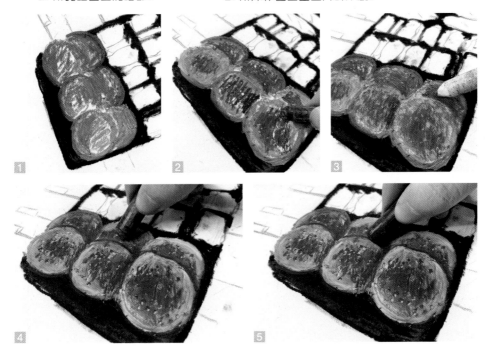

# C 肉串

1. 用砖红色+橘红色画肉串的底色。
2. 如图，用深红色+红色+深绿色+浅绿色画辣椒。

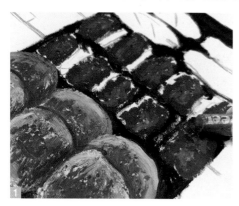 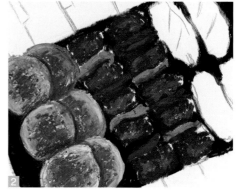

# D 鸡翅

用橘黄色画鸡
翅的底色，用
橘红色画鸡翅
的亮部，用砖
红色画阴影。

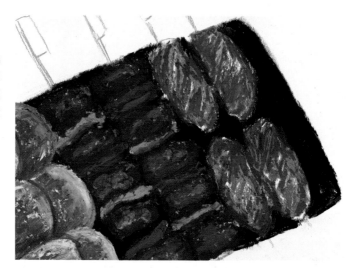

# E 木签等

1—3. 用灰色+土黄色画木签，用黑色彩铅画其暗部。

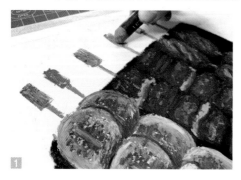 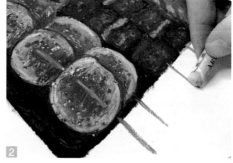

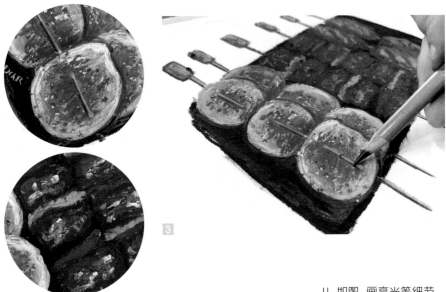

❸

~~~~~~~ 细节展示 ~~~~~~~

4. 如图, 画高光等细节,
作品完成。

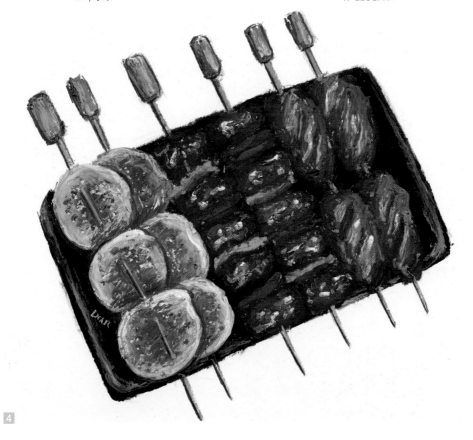

❹

29 冒菜

绘画诀窍： 要按照一定的顺序来刻画比较多的物体，这幅作品我就是按照从后向前的顺序逐一刻画的。另外，物体暗部的颜色一定要深，这样才能体现出立体感。

A 起稿

用彩铅画轮廓。

B 铁锅

1—3. 用黑色+灰色画锅体，用高光笔画出高光。
4. 用砖红色画标签，用小刀的侧面刮出文字等。

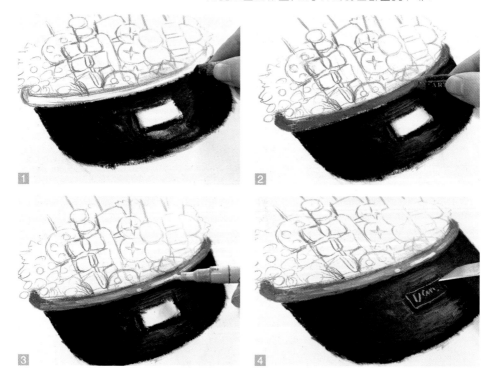

C 多种食物

1. 用深绿色+草绿色画后面的生菜。

2—3. 按照从后往前的顺序画午餐肉、香菇等，注意处理好遮挡关系。

4. 用白色画金针菇的亮部，用深棕色画其暗部，等等。

5—9. 如图，用黑色画香菇，绿色画海带，等等。

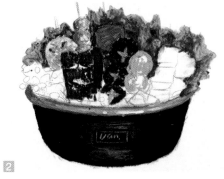

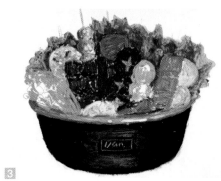

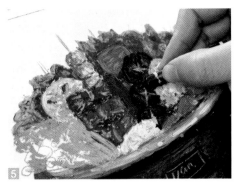

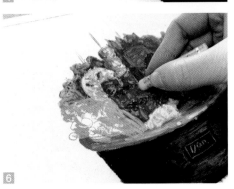

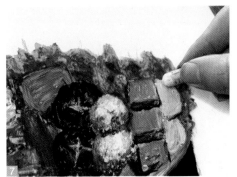

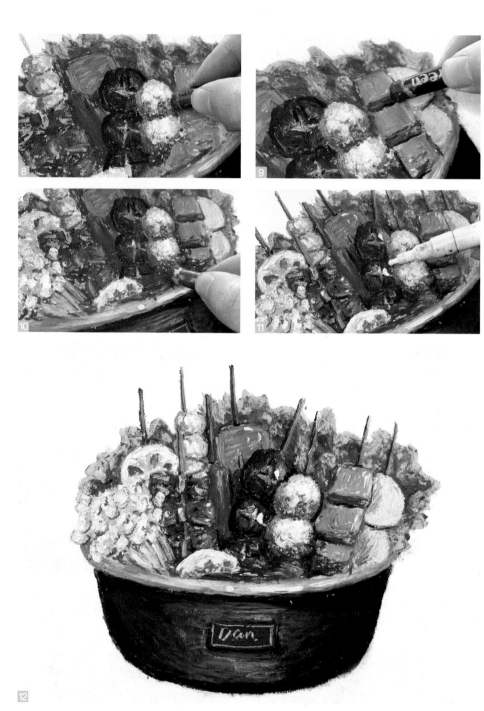

10—11. 如图，画竹签，用深红色等画汤汁，用高光笔点画食物的高光。

12. 作品完成。

30 川味火锅

绘画诀窍：这是一节复习课，用之前所学知识练习如何表现不同材质的食物。

A 起稿

用彩铅画轮廓。

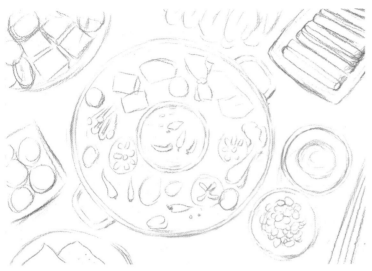

B 汤汁等

1—2. 用深红色画汤汁的底色，用砖红色+黑色画暗部。

3. 再次用砖红色加深汤汁，然后用纸擦笔揉擦颜色，使其颜色柔和，并用土黄色等画汤锅。

C 部分食物

1—2. 分别画食物的底色。用红色画辣椒，用白色等画金针菇、藕片，用土黄色画鱼豆腐，用深绿色画海带，等等。

3. 用深棕色画食物的暗部，用白色油漆笔画高光。

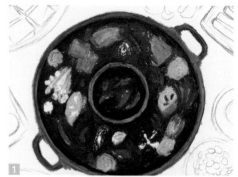

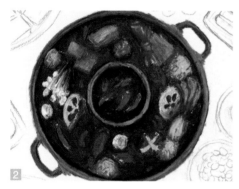

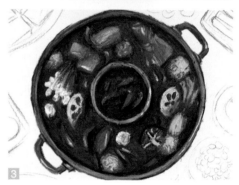

D 毛肚

1—2. 用黑色+深棕色画盘子和毛肚，用小刀刮画毛肚上的纹理。

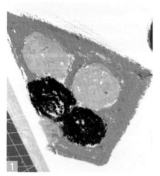

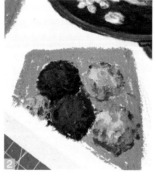

E 丸子等

1. 用灰色画盘子的底色，用肉色+深棕色画虾丸、牛肉丸的底色。

2. 用黑色画牛肉丸的暗部，用粉红色+橘红色画虾丸的暗部。

F 鱼豆腐和香菇

1. 用土黄色和深棕色分别画鱼豆腐和香菇的底色。
2. 如图，刻画细节，增强食材立体感。

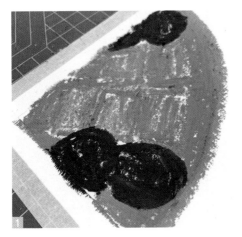

G 油菜和贡菜等

1. 用深绿色画油菜的底色，用浅绿色+黄色画油菜的亮部，用藏蓝色+灰色画盘子。

2. 用深绿色+浅绿色画贡菜，用浅灰色画盘子，用深灰色加深盘子的暗部，用白色画盘子的亮部。

H 芝麻酱花
芝麻酱
和蔥
等

1. 用藏蓝色画蘸料碟的底色，用浅棕色画芝麻酱的底色。

2. 用深棕色画芝麻酱的暗部，用蓝灰色画蘸料碟的边缘。

3. 用深绿色等画蔥花，用藏蓝色等画碟子。

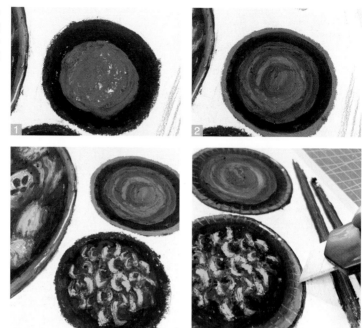

4. 如图，画筷子，并用小刀的棱角刮画碟子和筷子上的装饰纹理。

5. 用白色油漆笔点画器皿、食材的高光。作品完成。

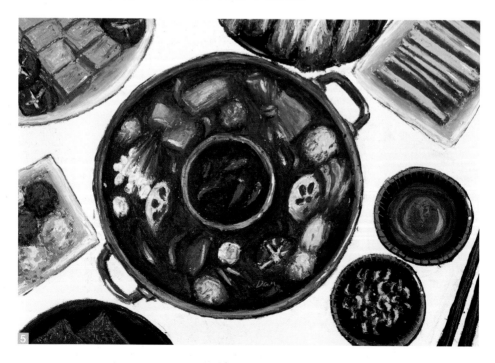

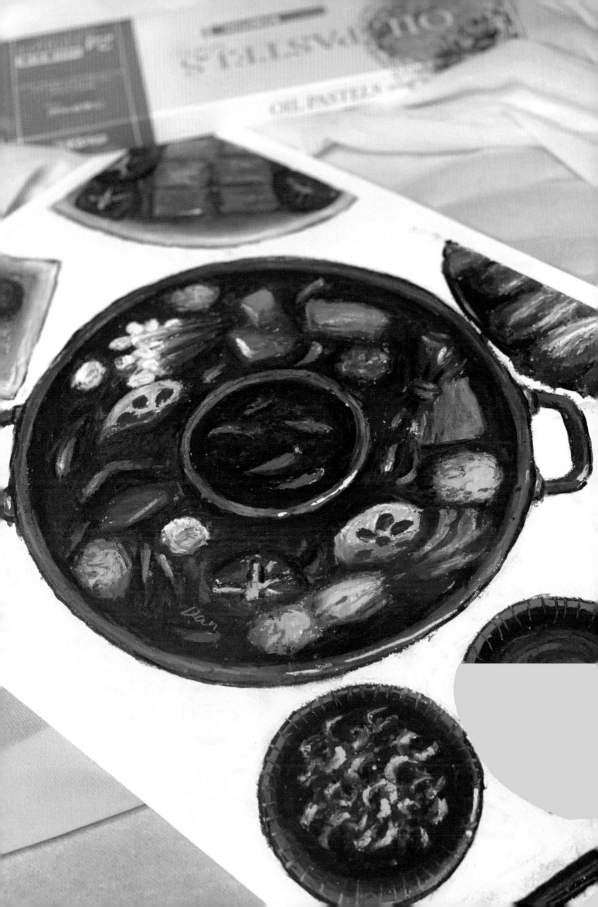

图书在版编目（CIP）数据

美食小画创作与技法 / 王丹丹编著 . — 郑州 : 河南美术
出版社 , 2022.11
（油画棒轻松画）
ISBN 978-7-5401-5934-4

Ⅰ . ①美… Ⅱ . ①王… Ⅲ . ①蜡笔画 – 绘画技法 – 少儿
读物 Ⅳ . ① J216-49

中国版本图书馆 CIP 数据核字 (2022) 第 139743 号

出版 人 – 李 勇
丛书策划 – 孟繁益
责任编辑 – 孟繁益
责任校对 – 裴阳月
封面设计 – 孙 康
　　　　　 梦 凡
内文设计 – 梦 凡
　　　　　 于秀丽

河南美术出版社
微信公众号

油画棒轻松画

美食小画创作与技法

王丹丹　编著

出版发行：河南美术出版社
地　　址：郑州市郑东新区祥盛街 27 号
电　　话：（0371）65788198
邮政编码：450016
制　　作：河南金鼎美术设计制作有限公司
印　　刷：河南博雅彩印有限公司
开　　本：787mm×1092mm　1/16
印　　张：6
字　　数：75 千字
版　　次：2022 年 11 月第 1 版
印　　次：2022 年 11 月第 1 次印刷
书　　号：ISBN 978-7-5401-5934-4
定　　价：46.00 元